Wolf Thiele

Sculptures et maquettes
Skulpturen und Entwürfe

Artemisia - Galerie Nice, Côte d'Azur 3 rue Penchienatti 2012

Sommaire - Inhaltsverzeichnis

Œvres exposées - ausgestellte Arbeiten	6
Formation - Ausbildung	34
Expositions personelles - Einzelausstellungen	34
Expositions collectives - gemeinsame Ausstellungen	34
Liens internet	36
Videos	36
Livres - Catalogues - Bücher	36
Impressum	37

Les artistes que Thiele a étudié profondément dans les annés passées

Künstler, die Thiele in den vergangenen Jahren sehr gründlich studiert hat

Eduardo Chilida
Pablo Picasso
Frank Stella
Sol LeWitt
Alexander Calder
Richard Serra
Lyonel Feininger
Fernand Leger
Henry Moore
Bodo Olthoff
Constantin Brancusi
Gjalt Blaauw
Aristide Maillol
Hans Arp
Bernard Pagès
Jorge Oteiza
Elsworth Kelly
Vera Molnar
Christoph Mancke
Alberto Giacomett
Vera Molnár i
David Bill

Tony Smith
Bernard Venet
Eugène Dodeigne
Carl Andre
Rafael Barrios
Phillipe Pastor, Monaco
Gottfried Honnegger
Pierre Soulages
Benoit Lemercier
Georges Rousse
Hans Joachim Albrecht
Jean-Paul Turmel
Michael Croissant
Joël Froment
Joan Gardy-Artigas
Henry Laurens
Alexander Archipenko
Alf Lechner
Lucio Fontana
Georg Karl Pfahler
Heinz Mack
Joan Gardy-Artigas

Œvres exposées - ausgestellte Arbeiten

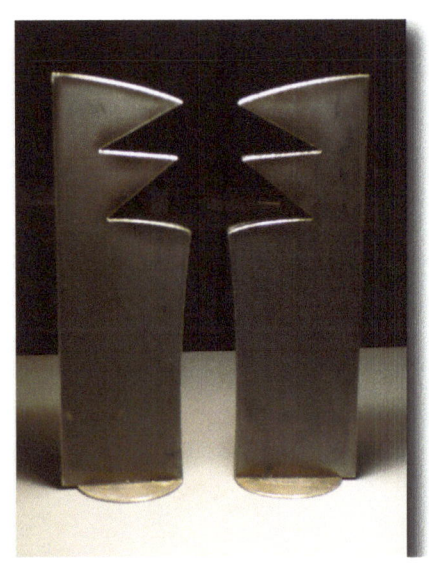

Les bavardes
fer 10mm, laqué
20 cm

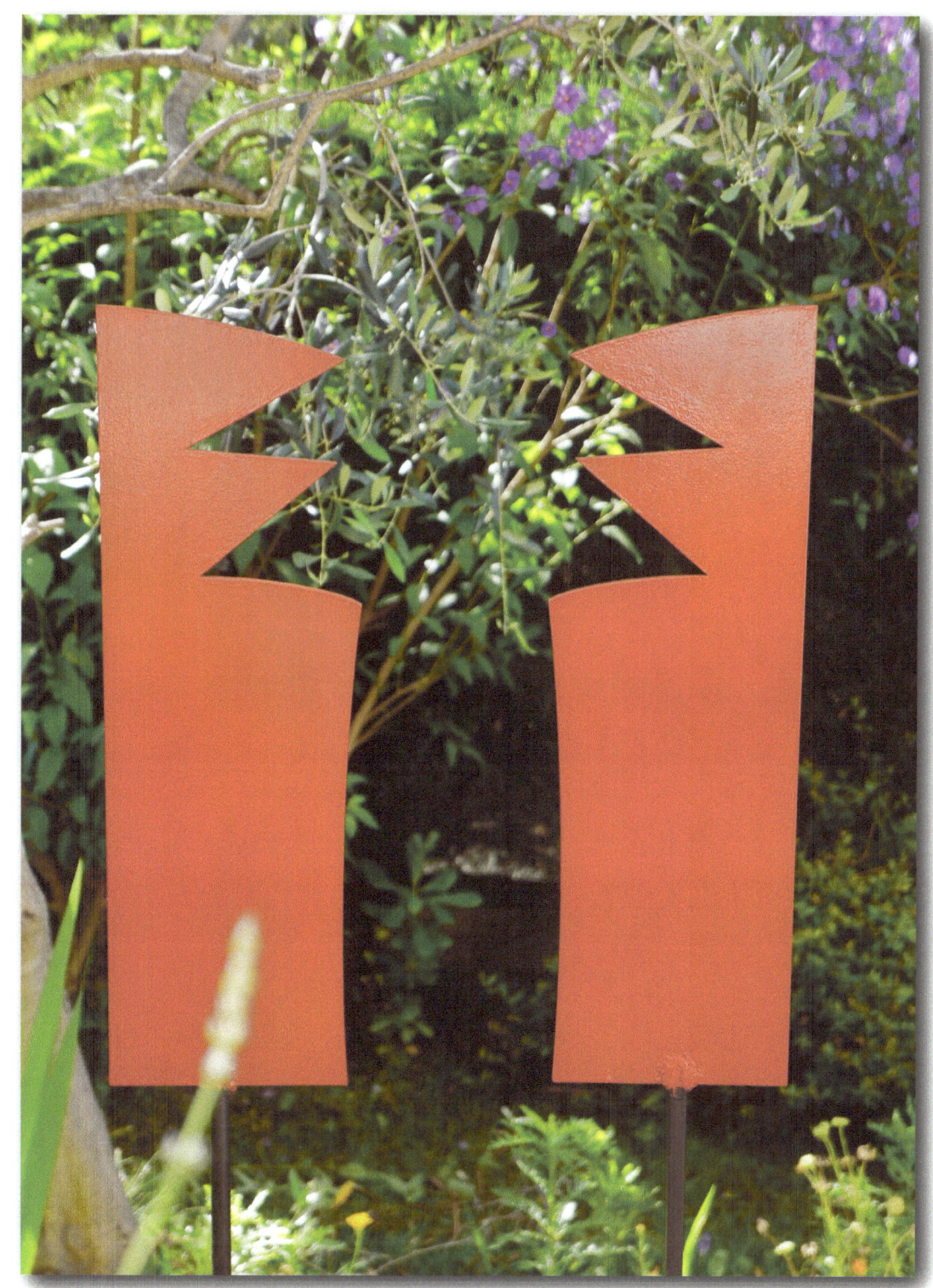

**Les bavardes
- die Gesprächigen**
2012
fer 10mm, laqué
- lackierter Stahl
150 cm

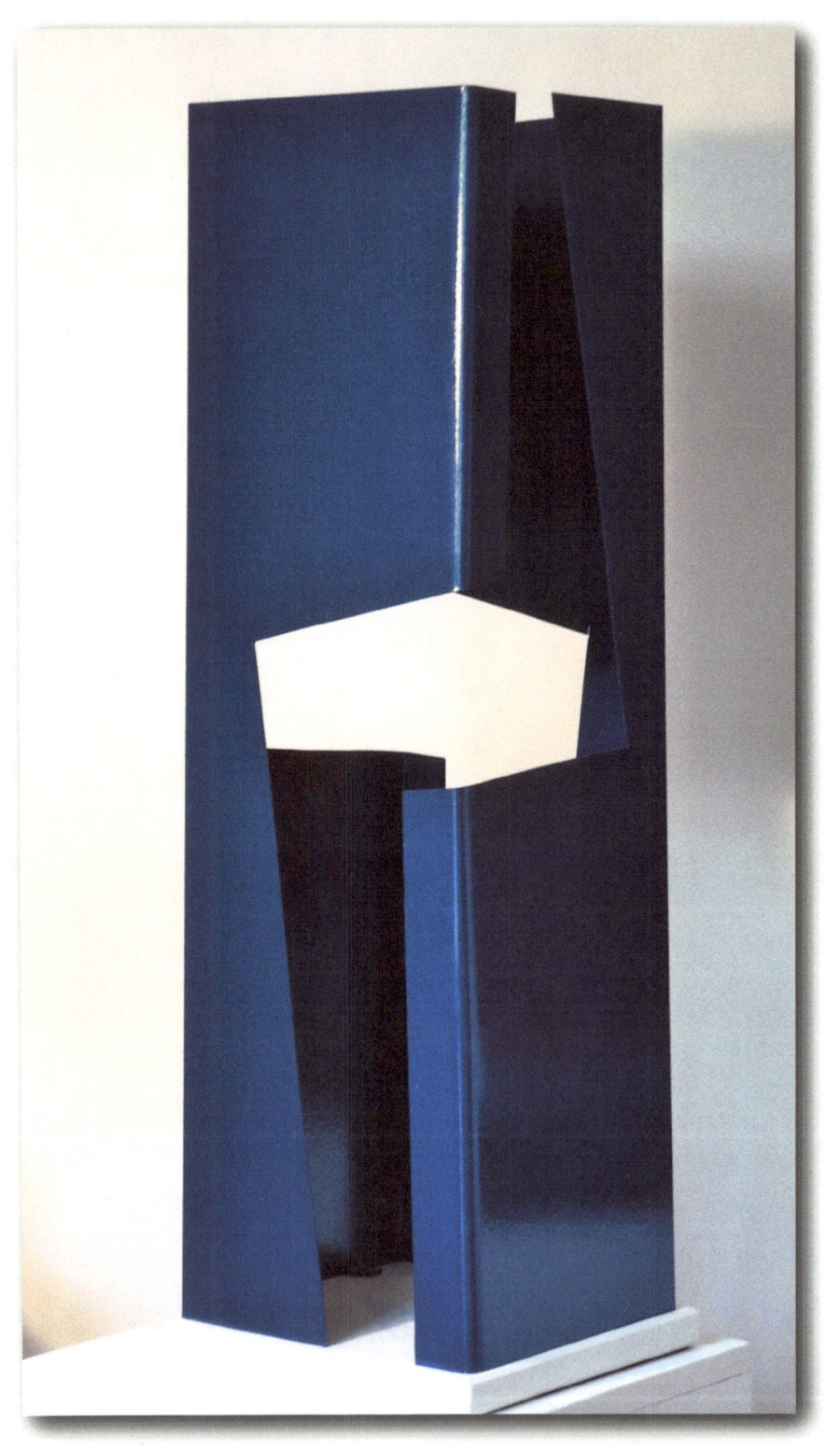

**comme ci ou comme ça ?
2012**
fer laqué - lackiertes Stahlblech
70 x 21 x 21 cm

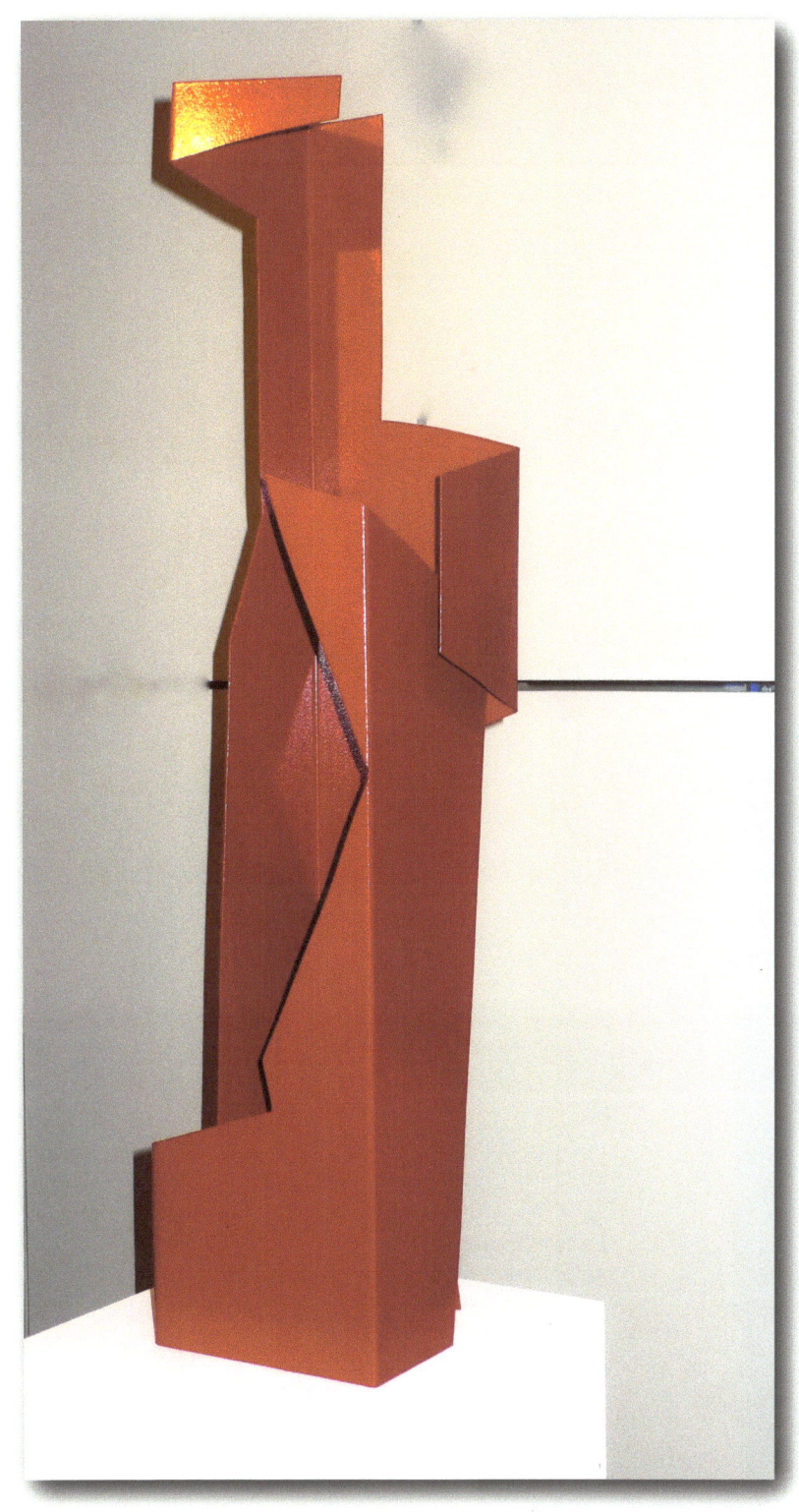

**Tendre embrassement
- zärtliche Umarmung**
2012
fer laqué - lackiertes Stahlblech
70 x 18 x 16 cm

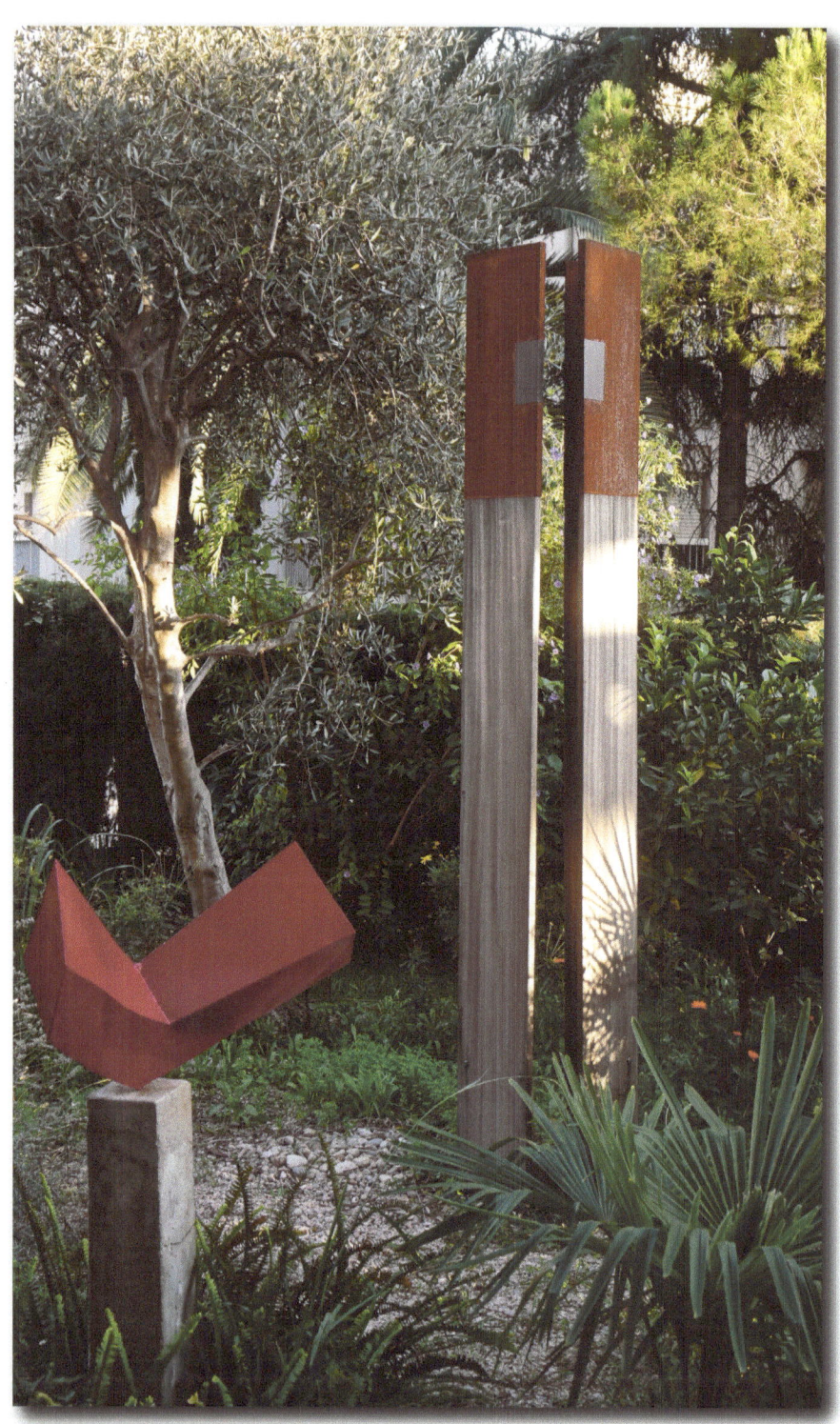

**La tour fourchue
- gespaltener Turm**
2012
bois de acajou / mahagoni
et fer rouillé - rostiger Stahl
275 x 40 x40 cm

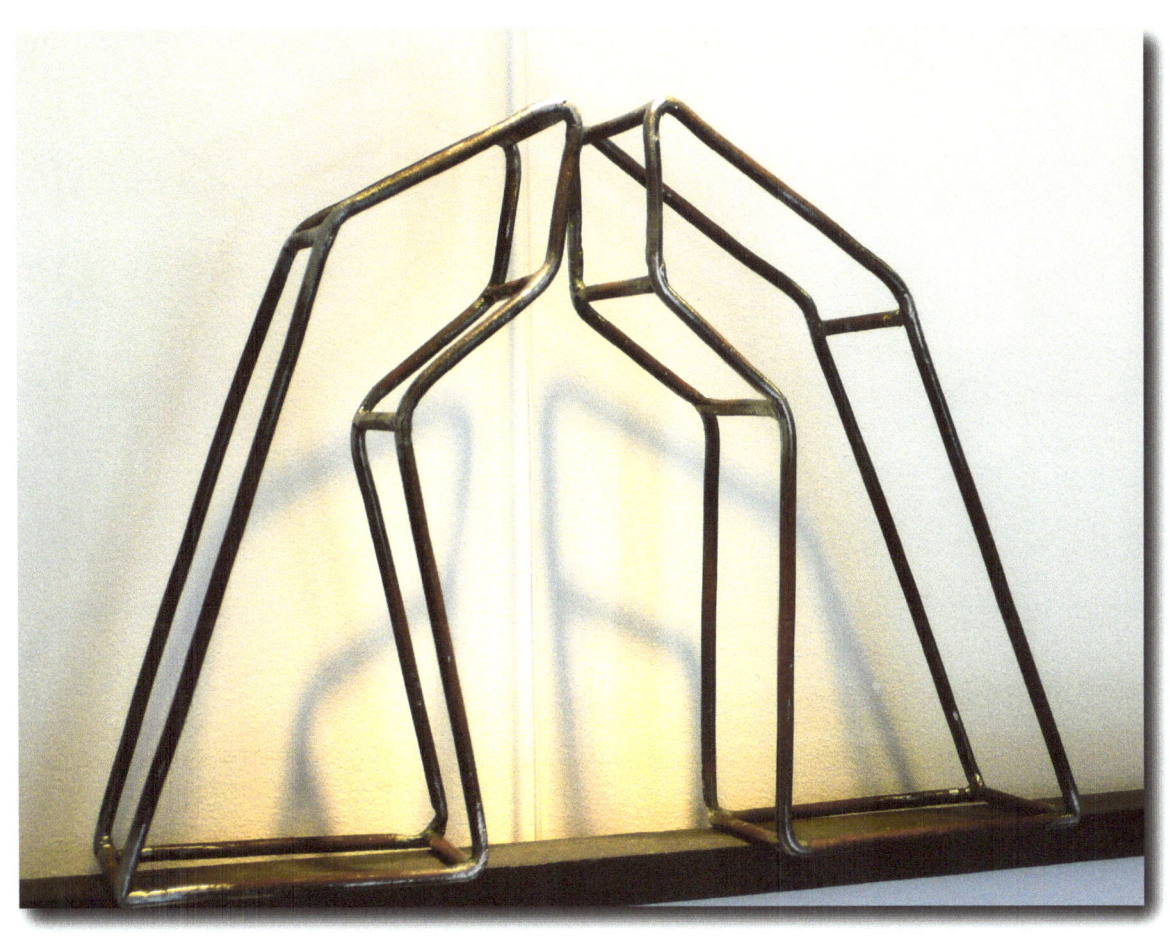

Approche prudente - vorsichtige Annäherung
2012
fil de fer brut - roher Eisendraht
18,5 x 25 cm

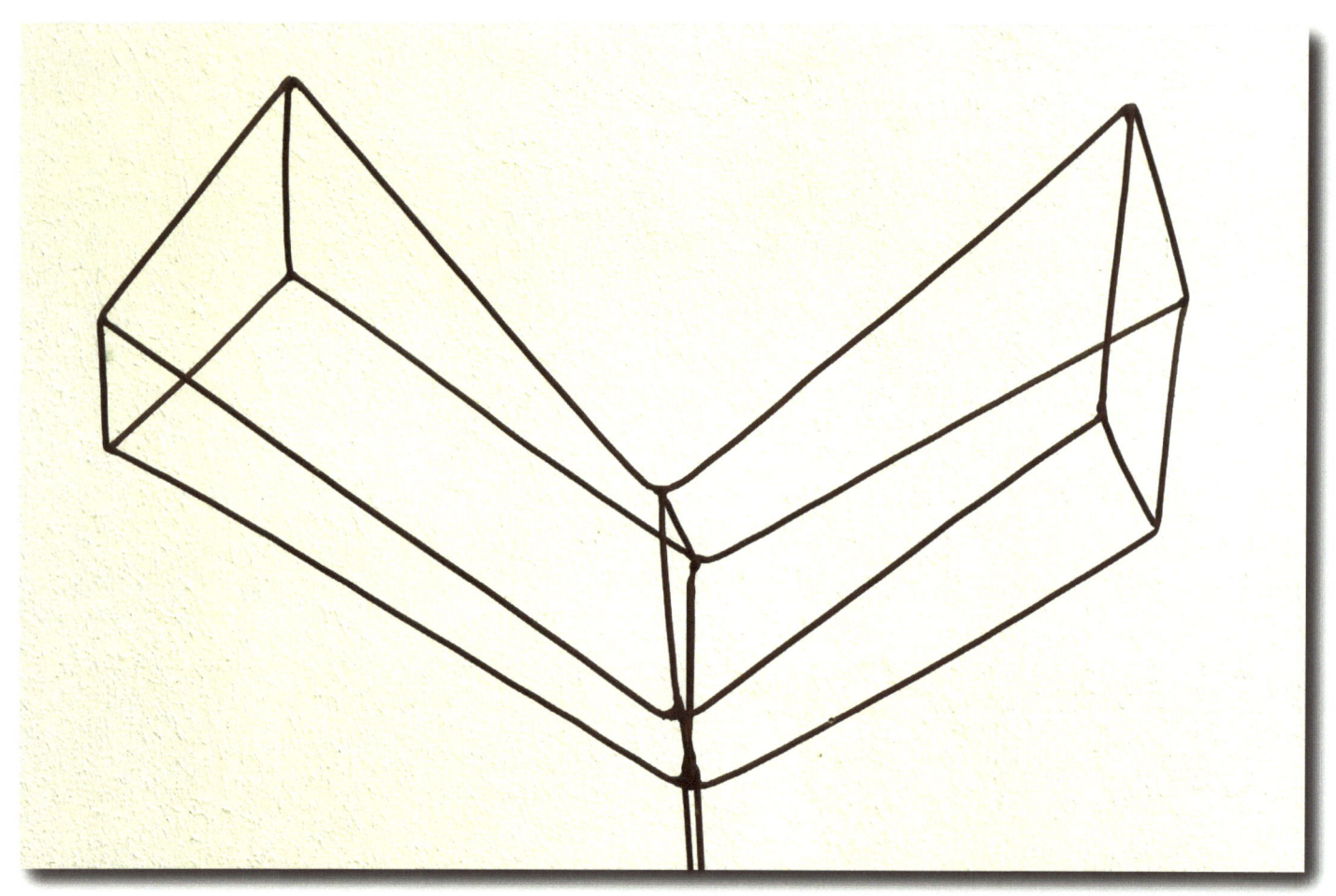

Le papillon en fil de fer rouillé
2012
- **Schmetterling** aus rostigem Stahldraht
75x50 cm

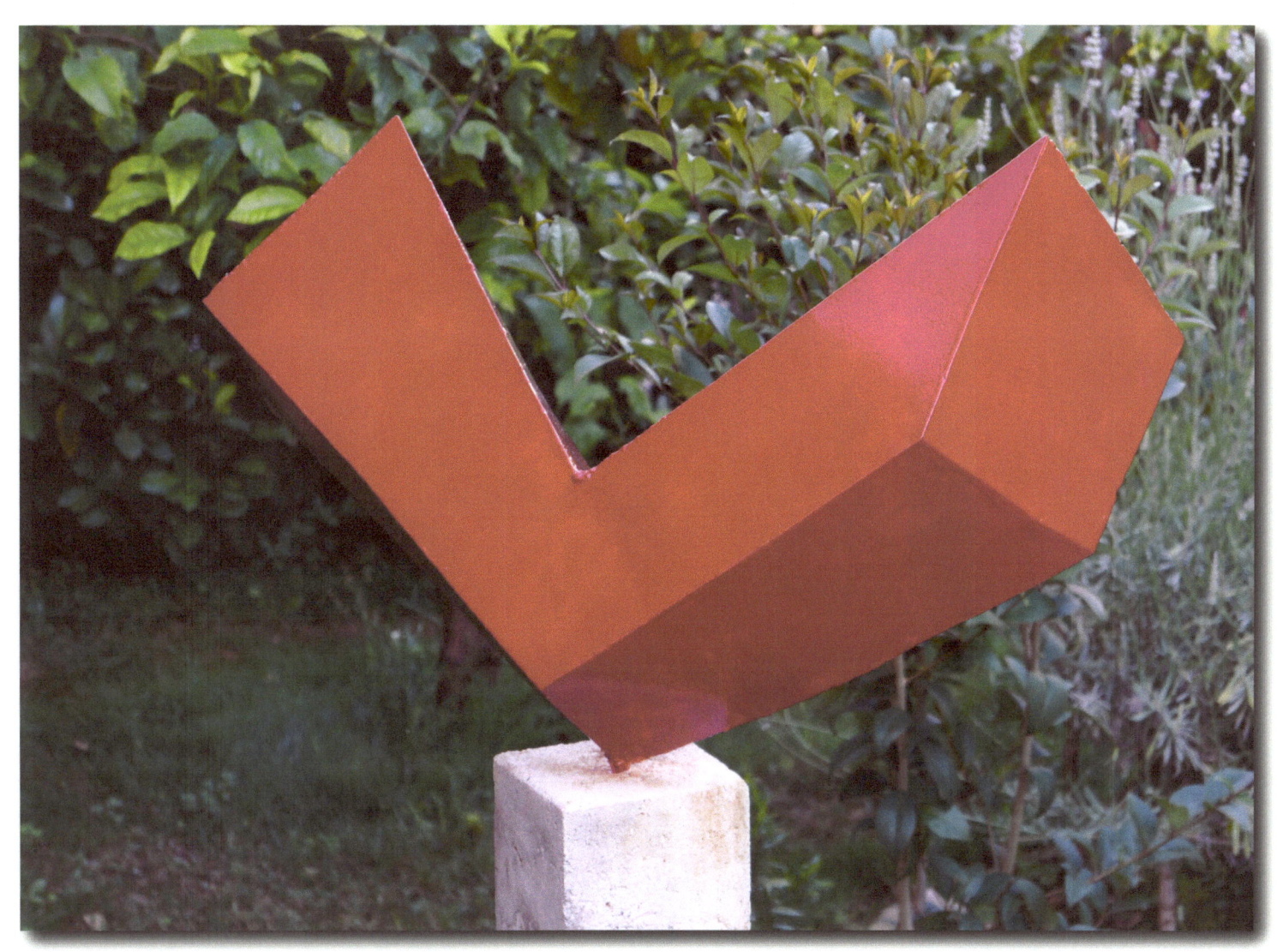

Le papillon - der Schmetterling
2012
fer soudé er laqué - geschweißter Stahl, lackiert
75 x 50 cm

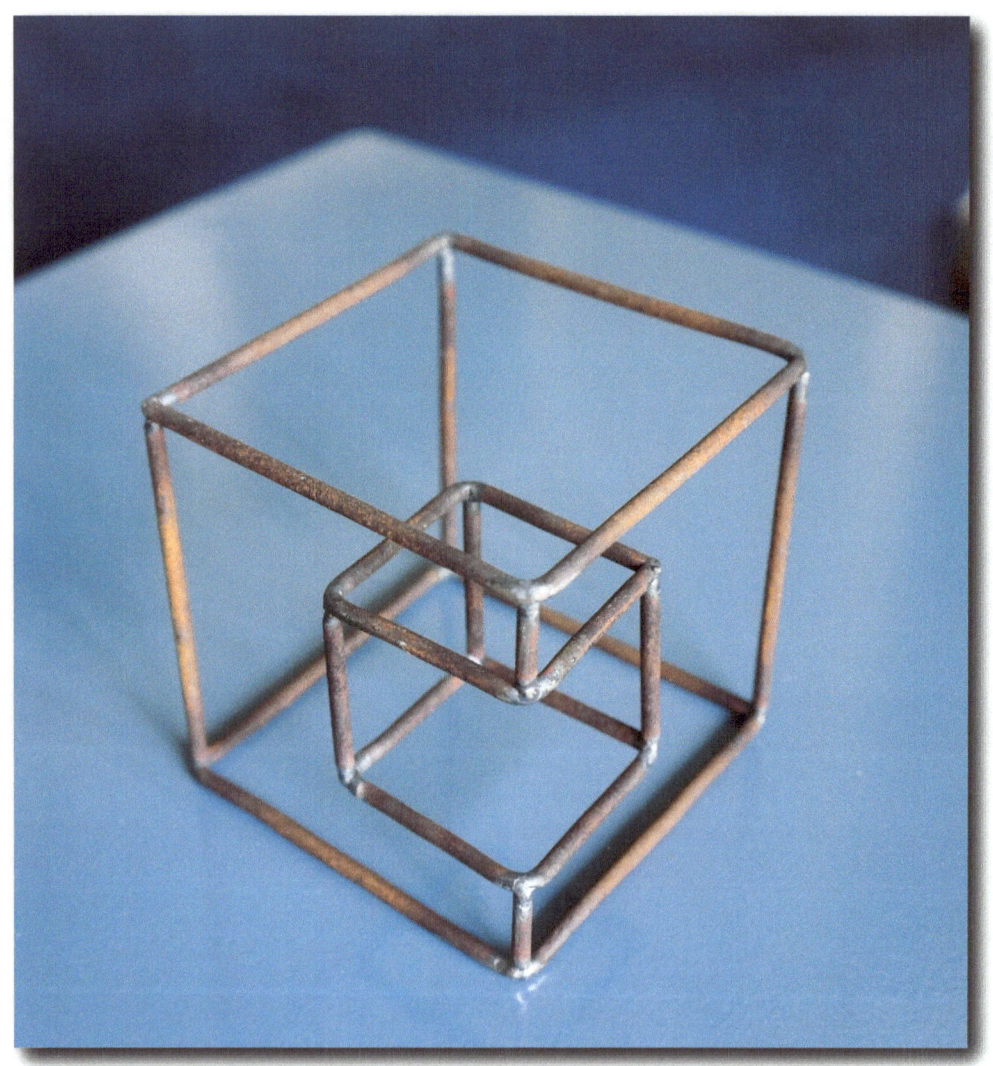

Cube dans cube - Kubus im Kubus
2012
fil de fer brut - roher Eisendraht
10 x 10 cm

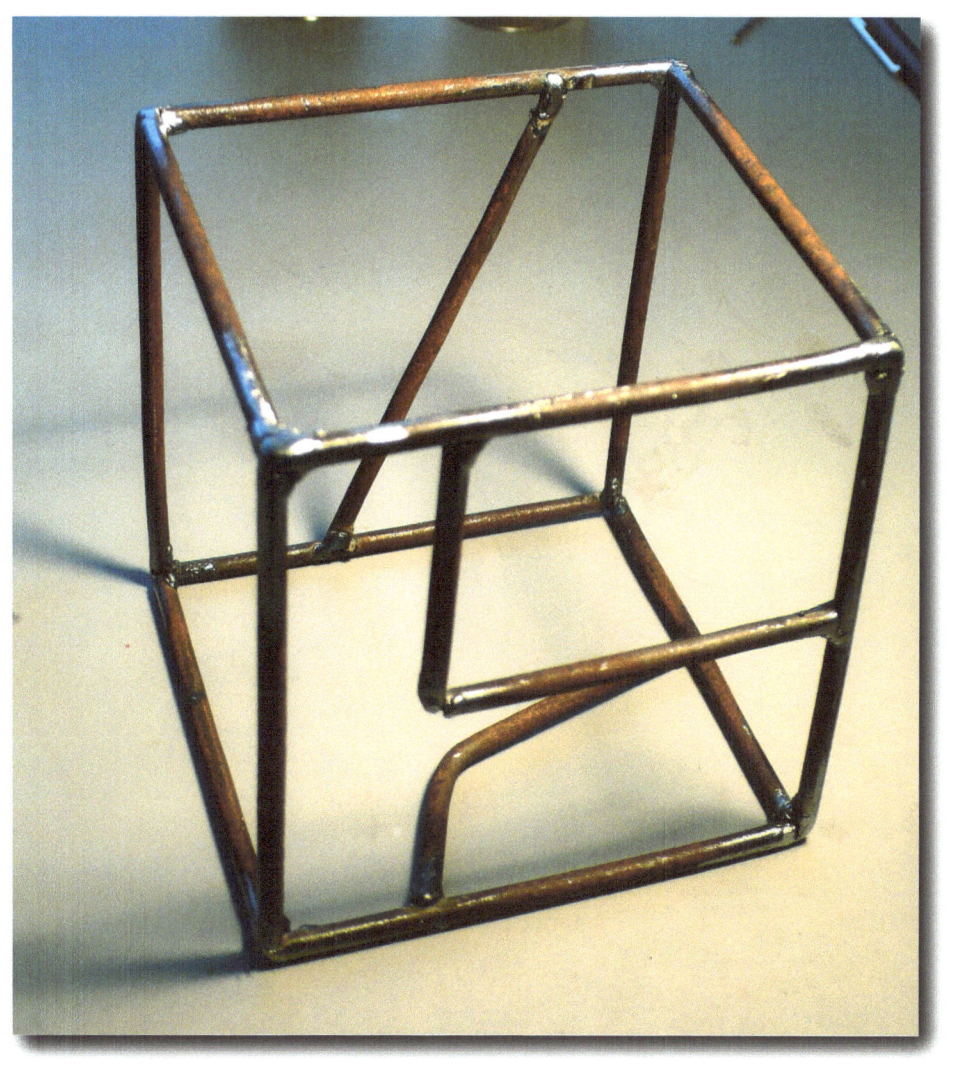

Le cube miraculeux - der magische Würfel
2012
fil de fer brut - roher Eisendraht
10 x 10 cm

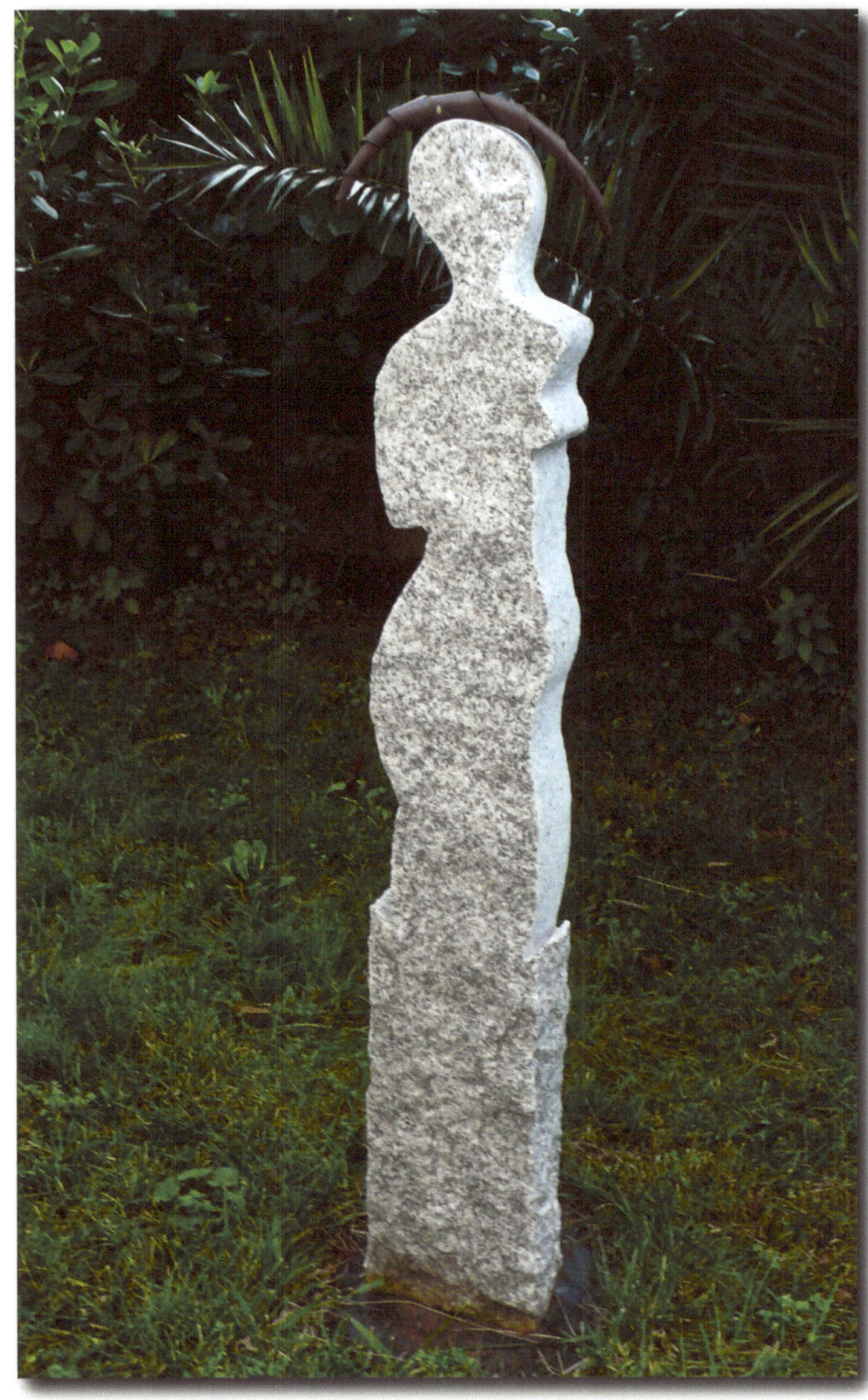

Sophie
2008
granite
100 x 20cm

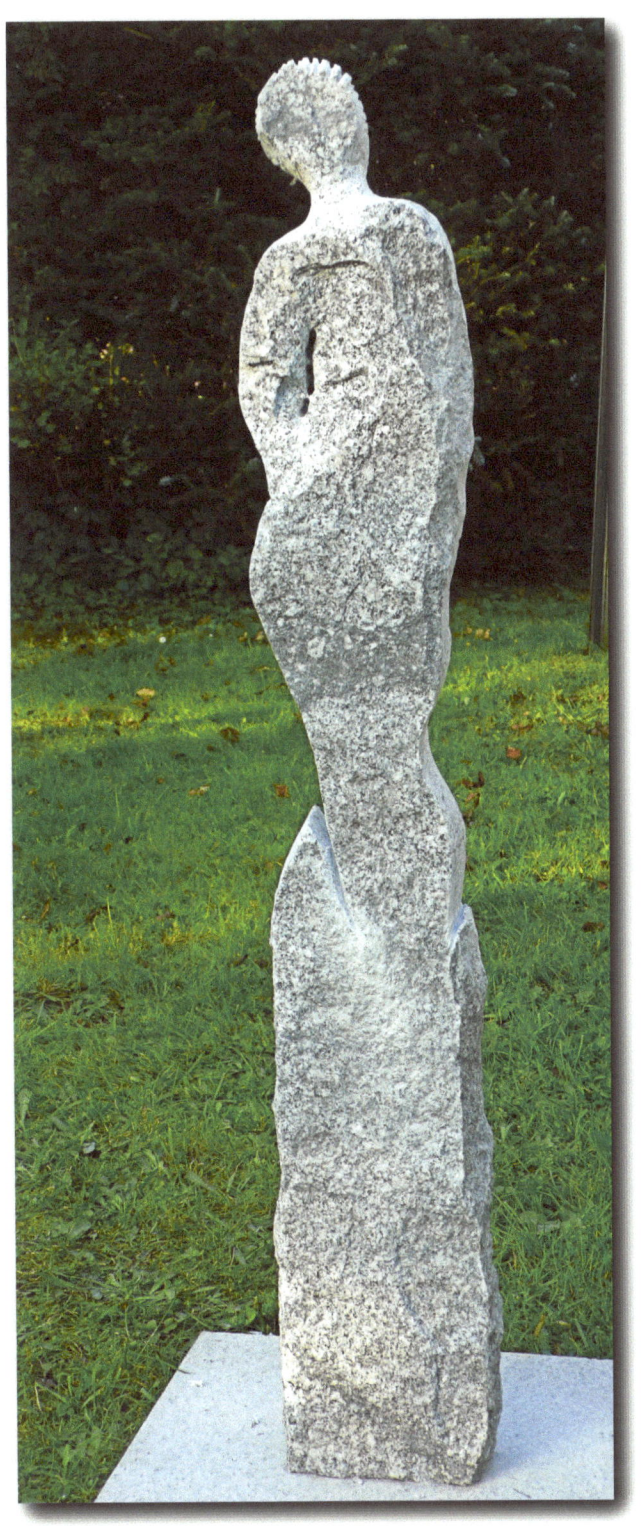

Madeleine
2008
granite
100 x 20 cm

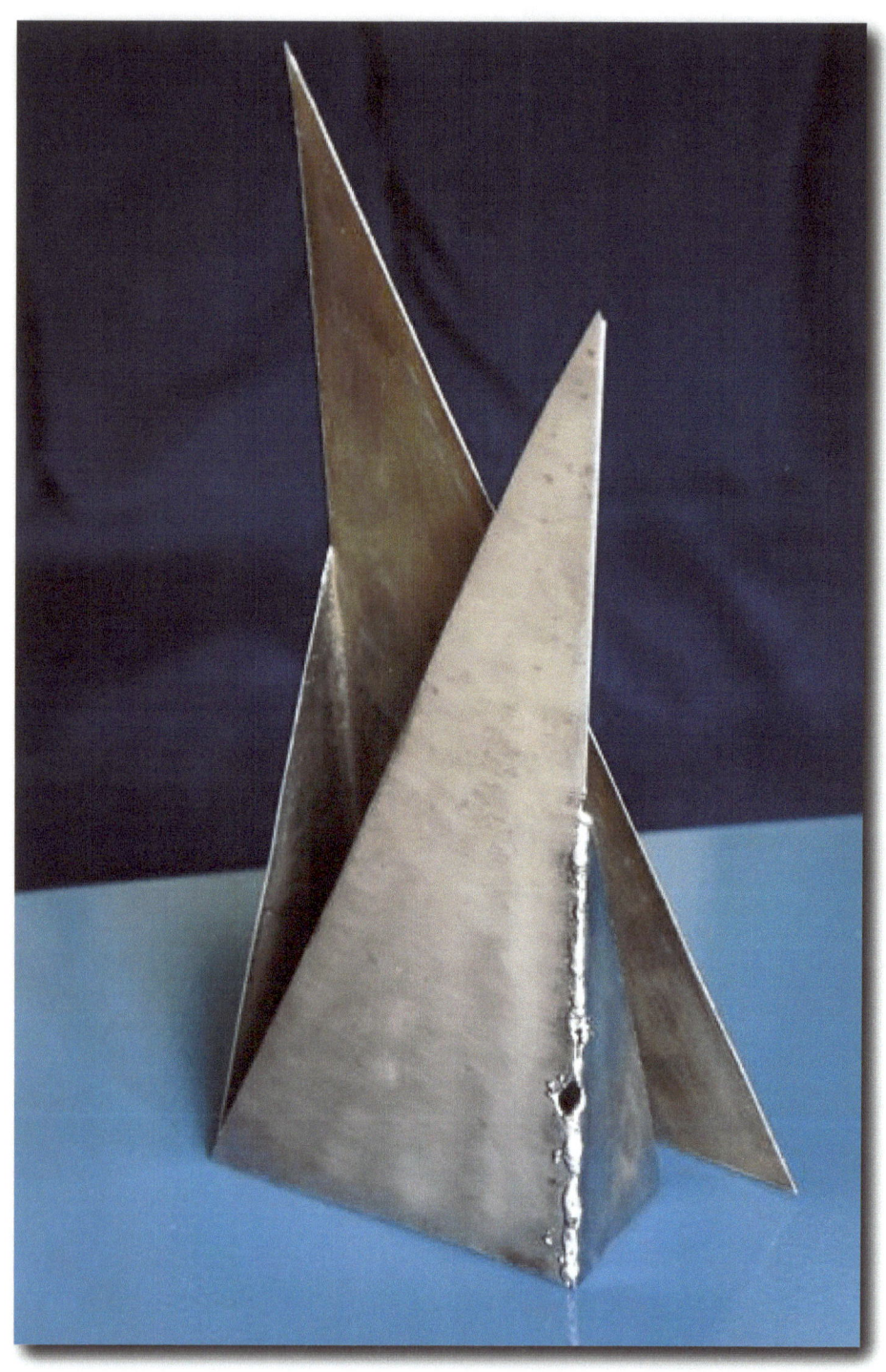

Voile du loup - Wolfssegel
2012
maquette pour une
statu de 3 m

Entwurf für eine
Monumental-Statue von 3 m

tole de fer - Stahlblech

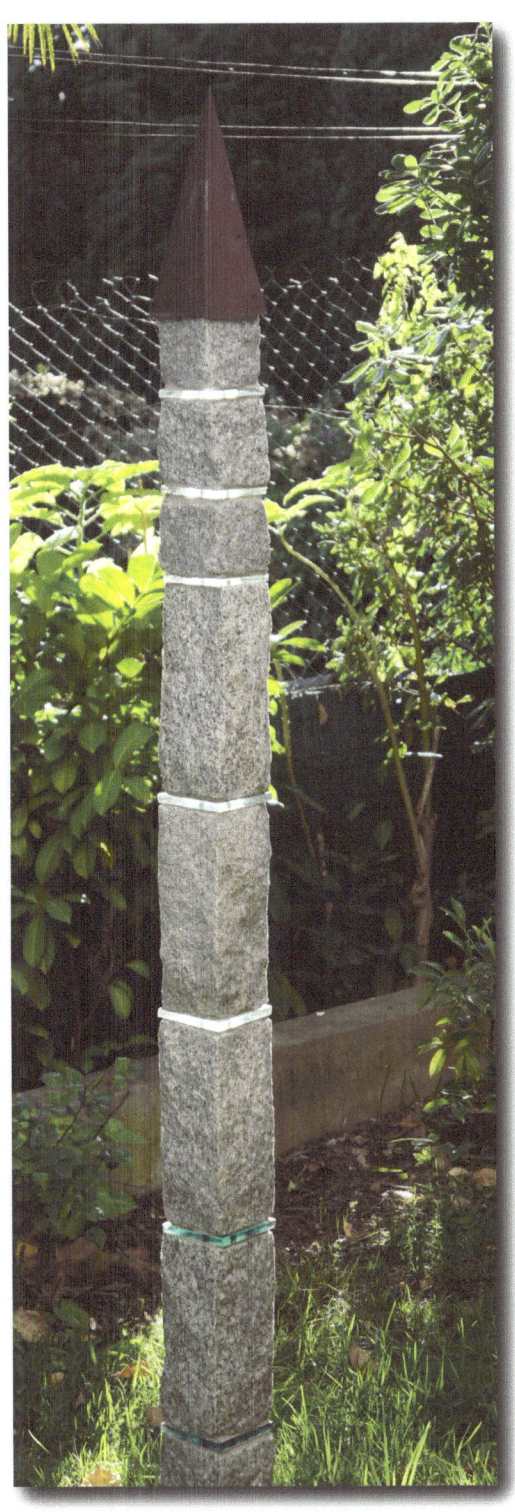

La tour sensible - der sensible Turm
2008
granite et verre - Granit und Glas
avec tête de cuivre - mit Kupferhut
200 cm

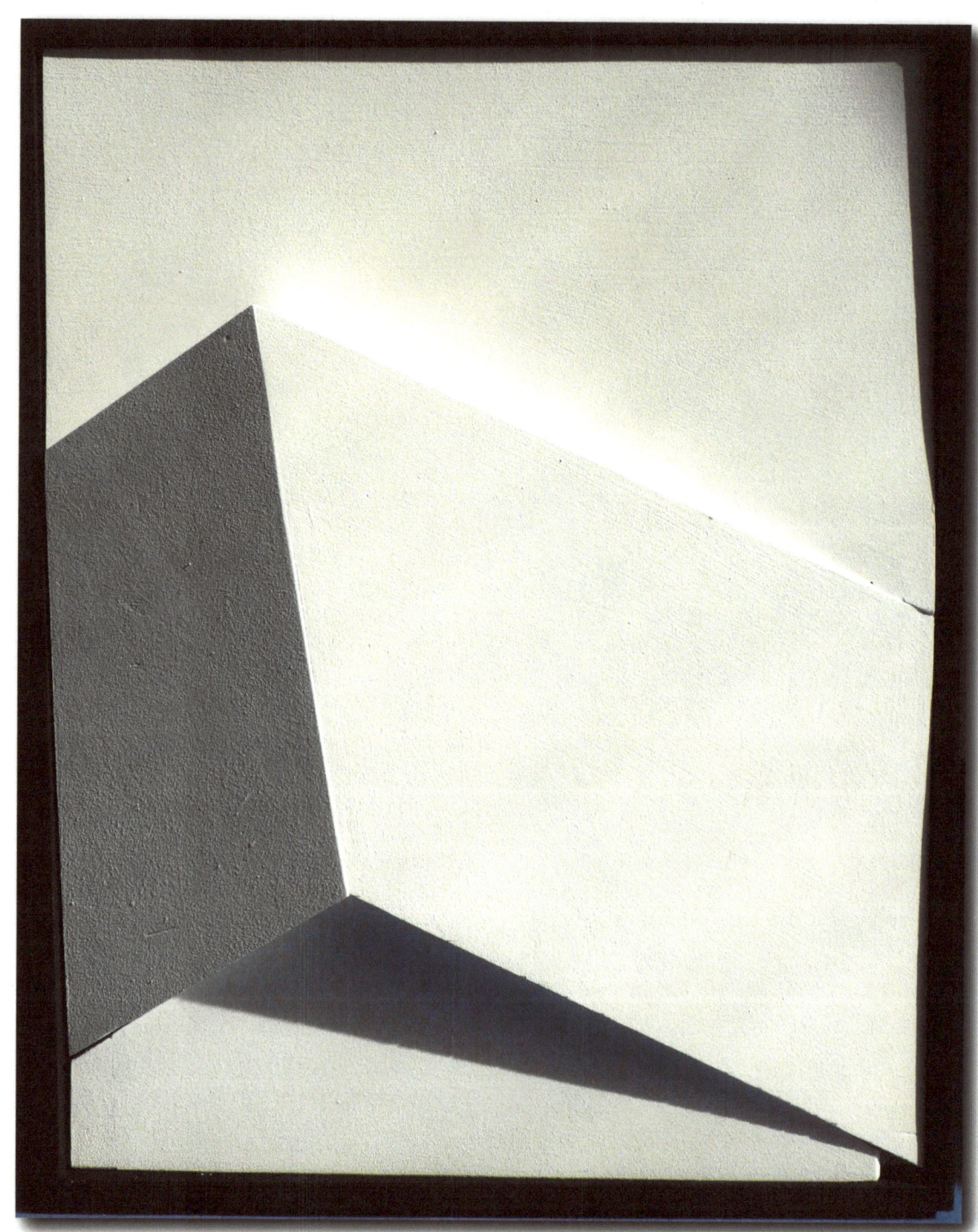

**Flèche blanche
- weisser Pfeil**

bois - Holz
2010
45 x 55 cm

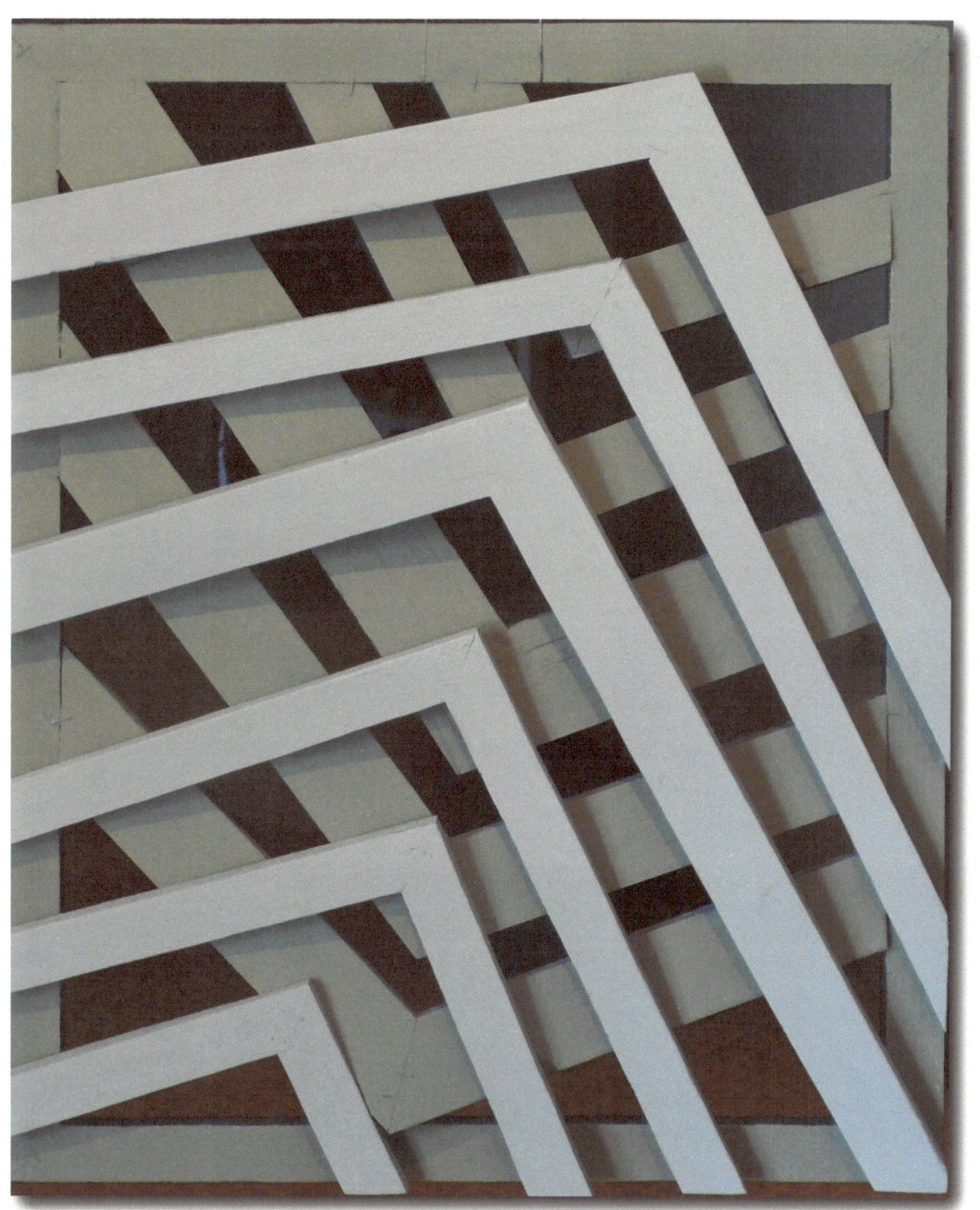

Équerres obliques grises - schräge graue Winkel
bois - Holz
2010
45 x 55 cm

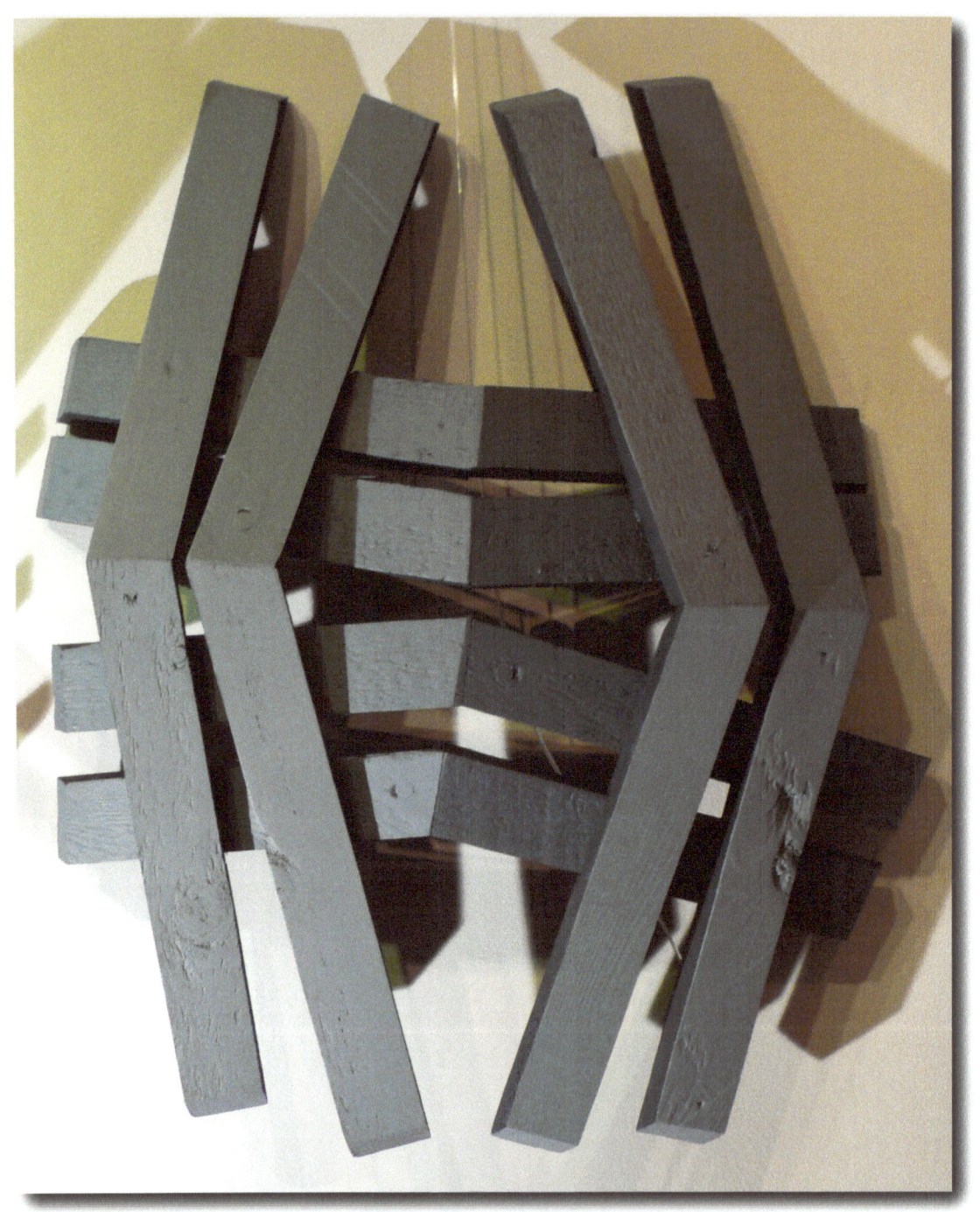

**Les nouvelles idées se mettent en avant
- Neue Ideen drängen hervor**
2011
bois coloré - bemaltes Holz
61 x 50 cm

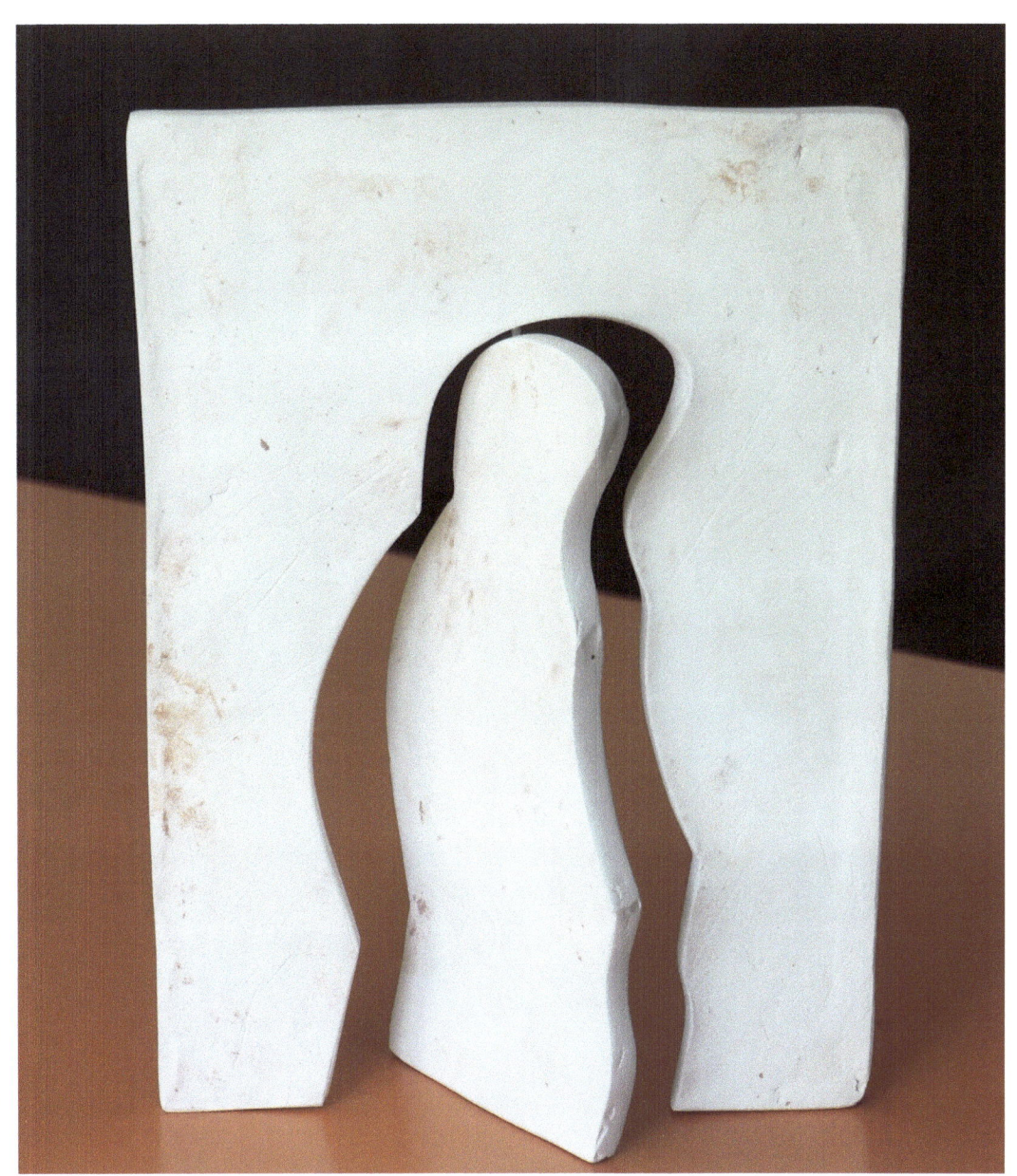

Le marin qui file d'un monde à un autre
- der Matrose, der von einer Welt in eine Andere schreitet
2010
terre cuite - gebrannter Ton
31 x 23 cm

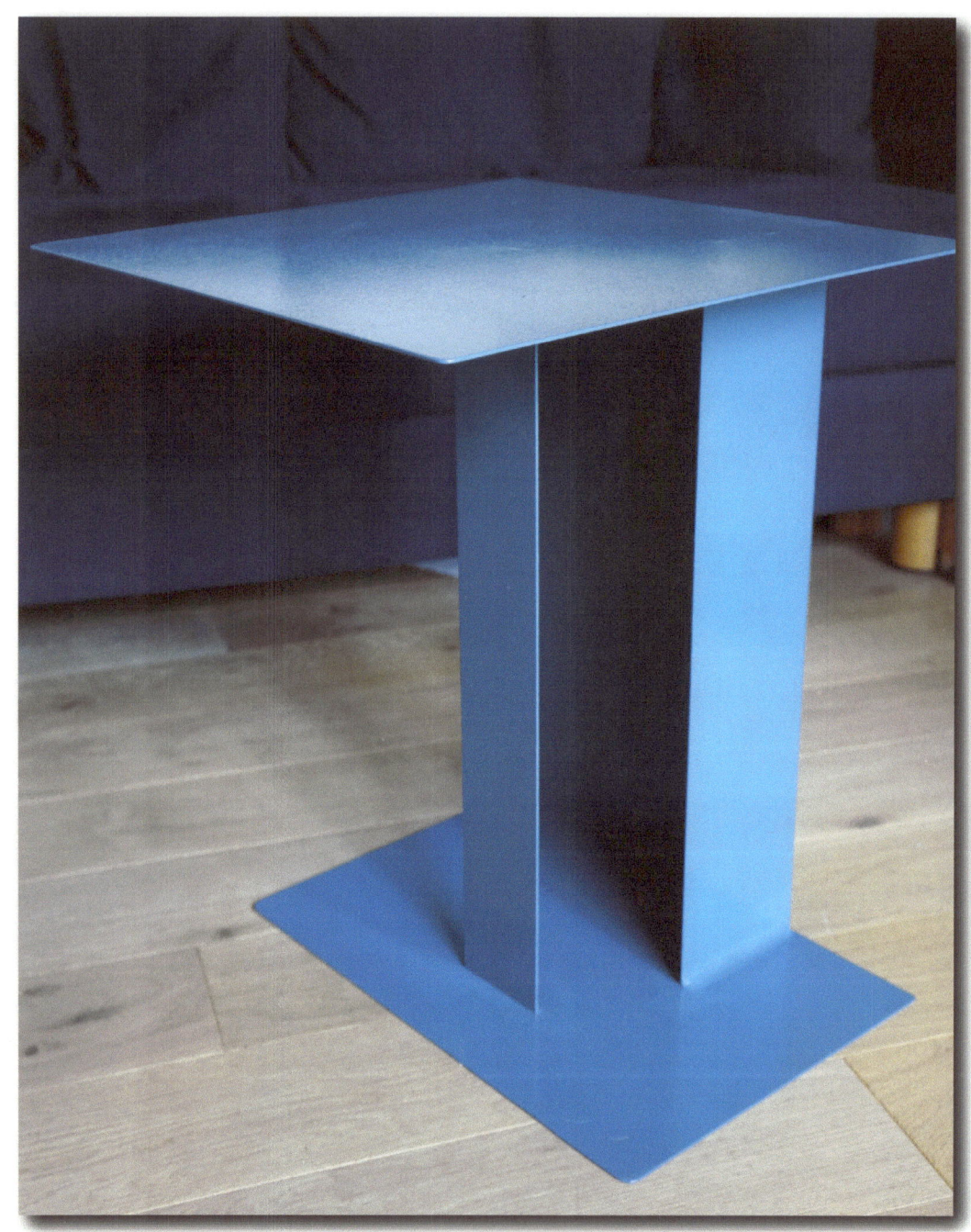

Table 50 - Tisch 50
tole de fer laqué - Stahlblech lackiert
50 x 50 cm

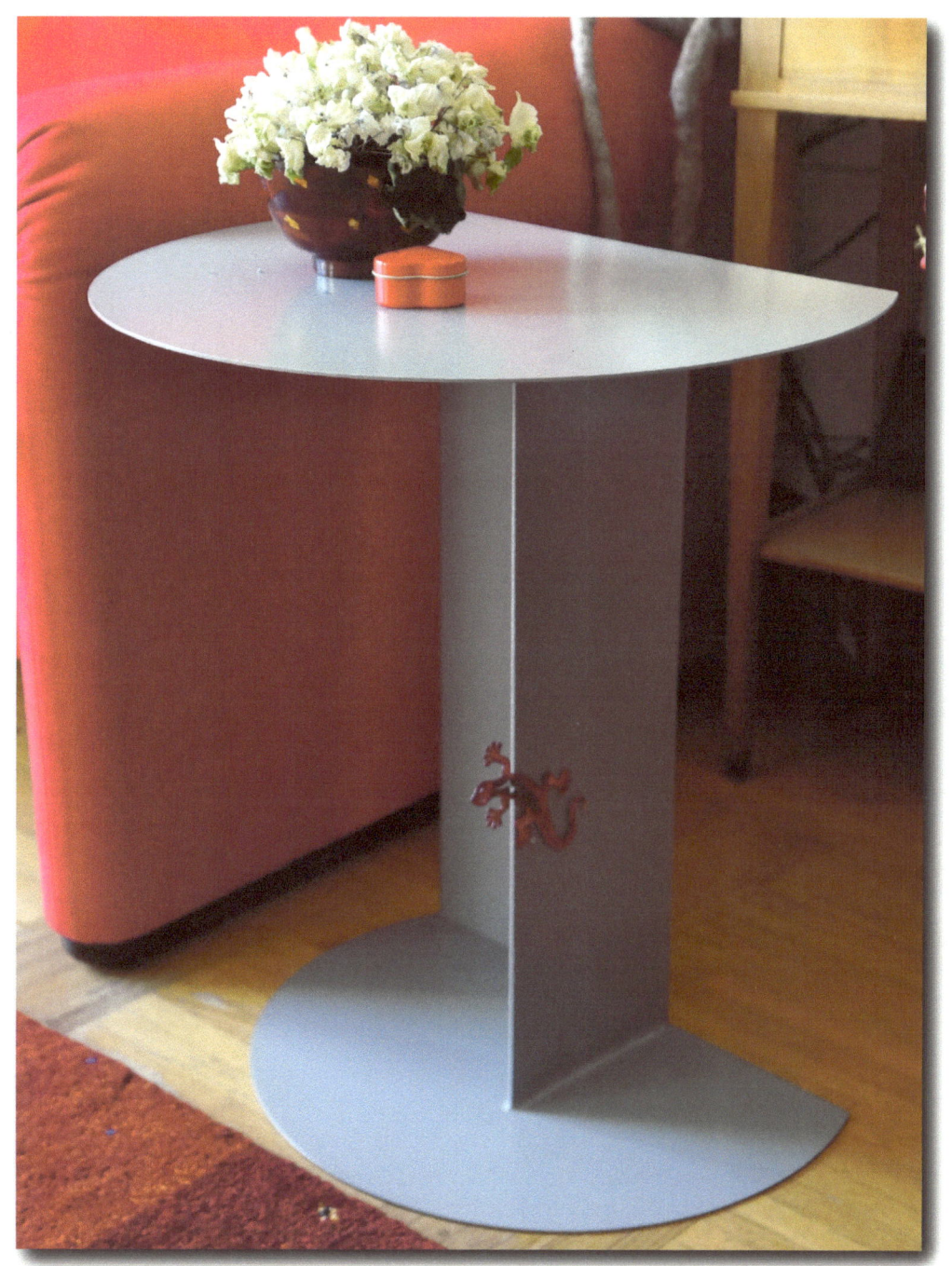

Table de fer mi rond - halbrunder Tisch
45 x 50 cm

**Les arcs croisés
- gekreuzte Bögen**
2010
terre paperclay cuite
- gebrannter Ton mit Zellulosefasern

maquette - Entwurf für eine
Monumentalskulptur

18 x 20 x 20 cm

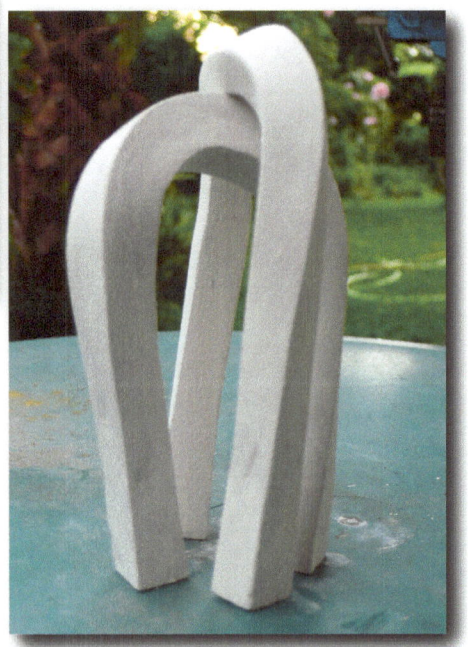

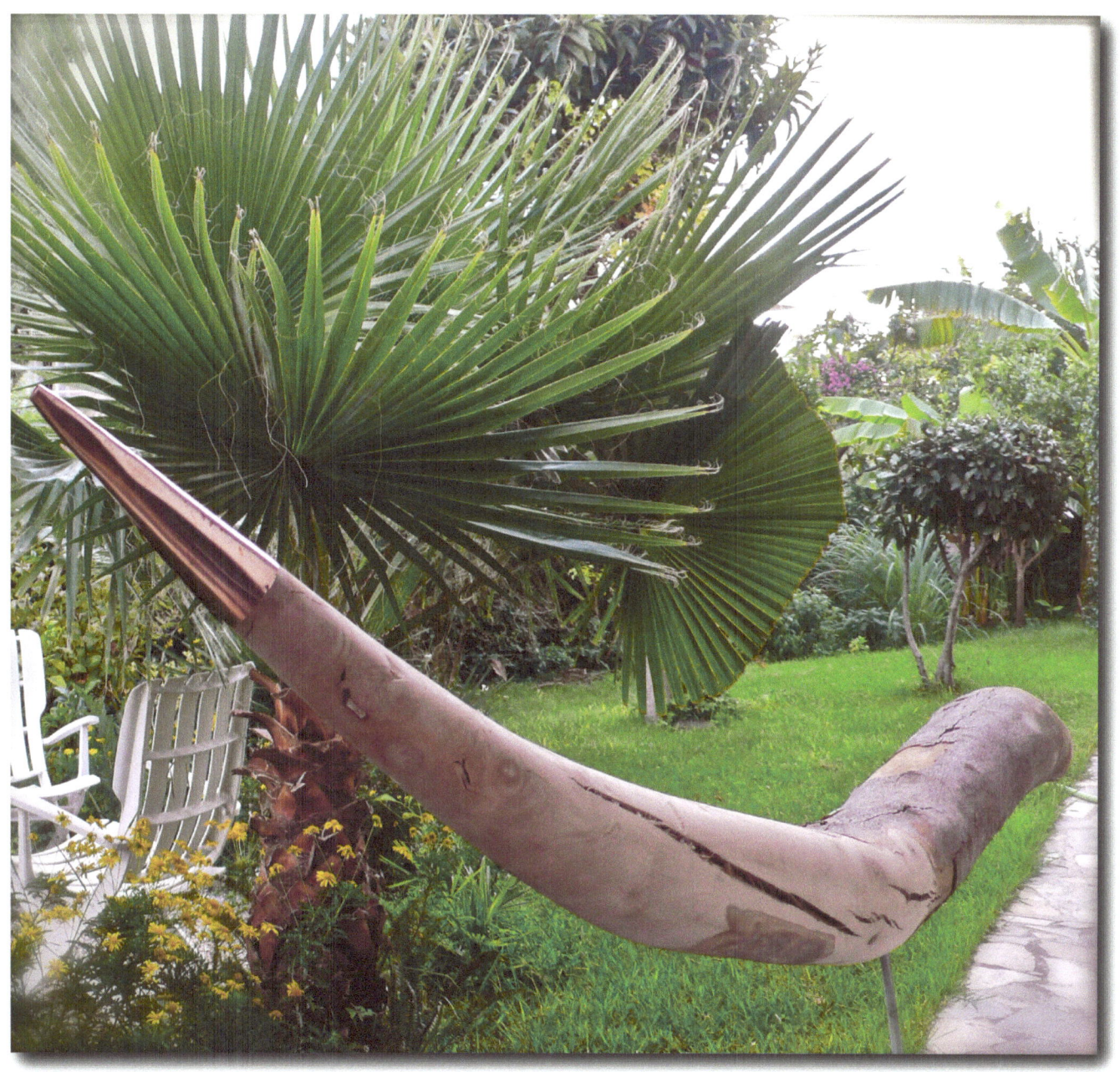

L'arc - Bogen
2009
bois laqué et cuivre - lackiertes Holz und Kupfer
160 cm

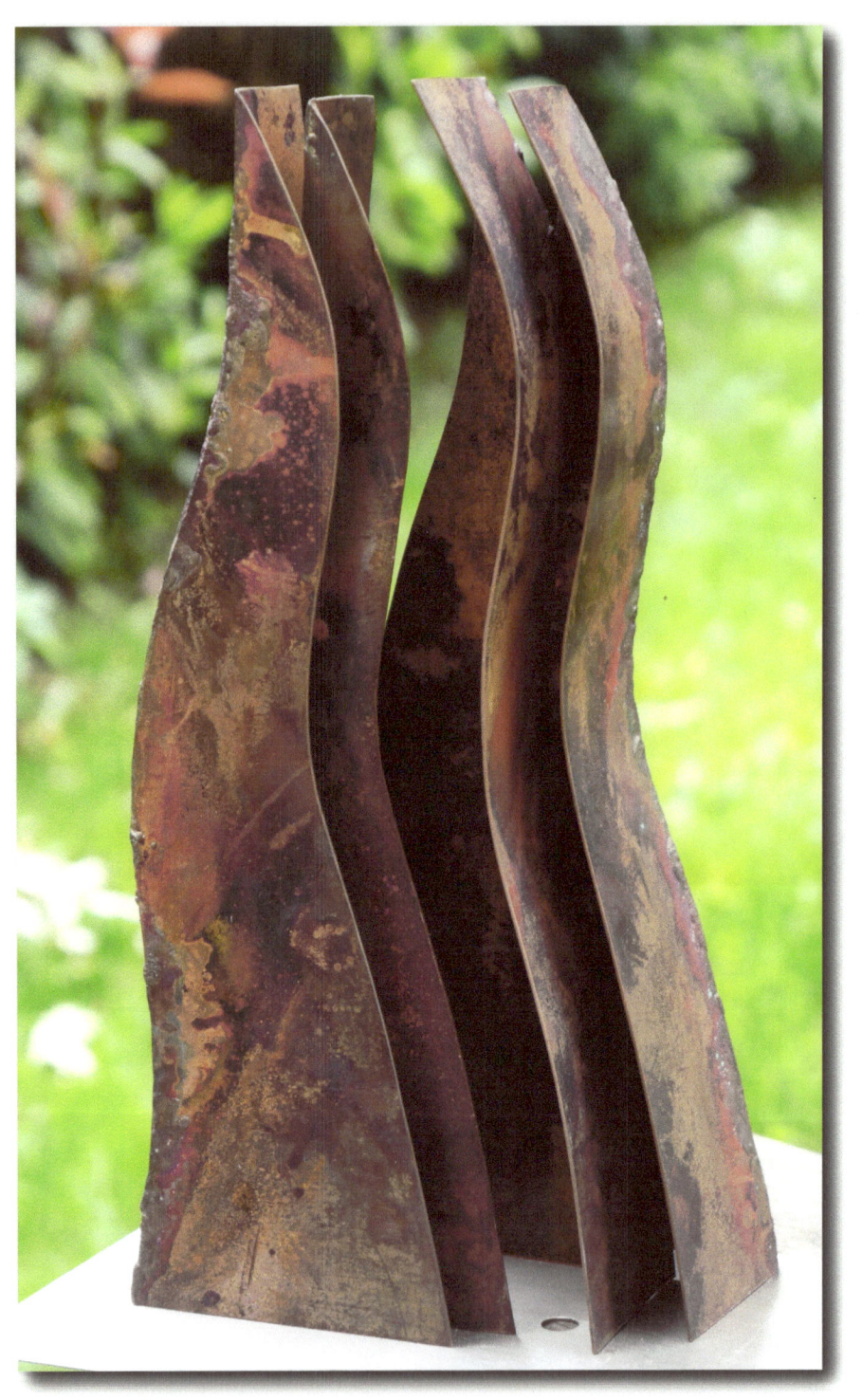

Les oiseaux de feu - die Feuervögel
2004
cuivre brûlé - Kupfer geflammt
33x18 cm

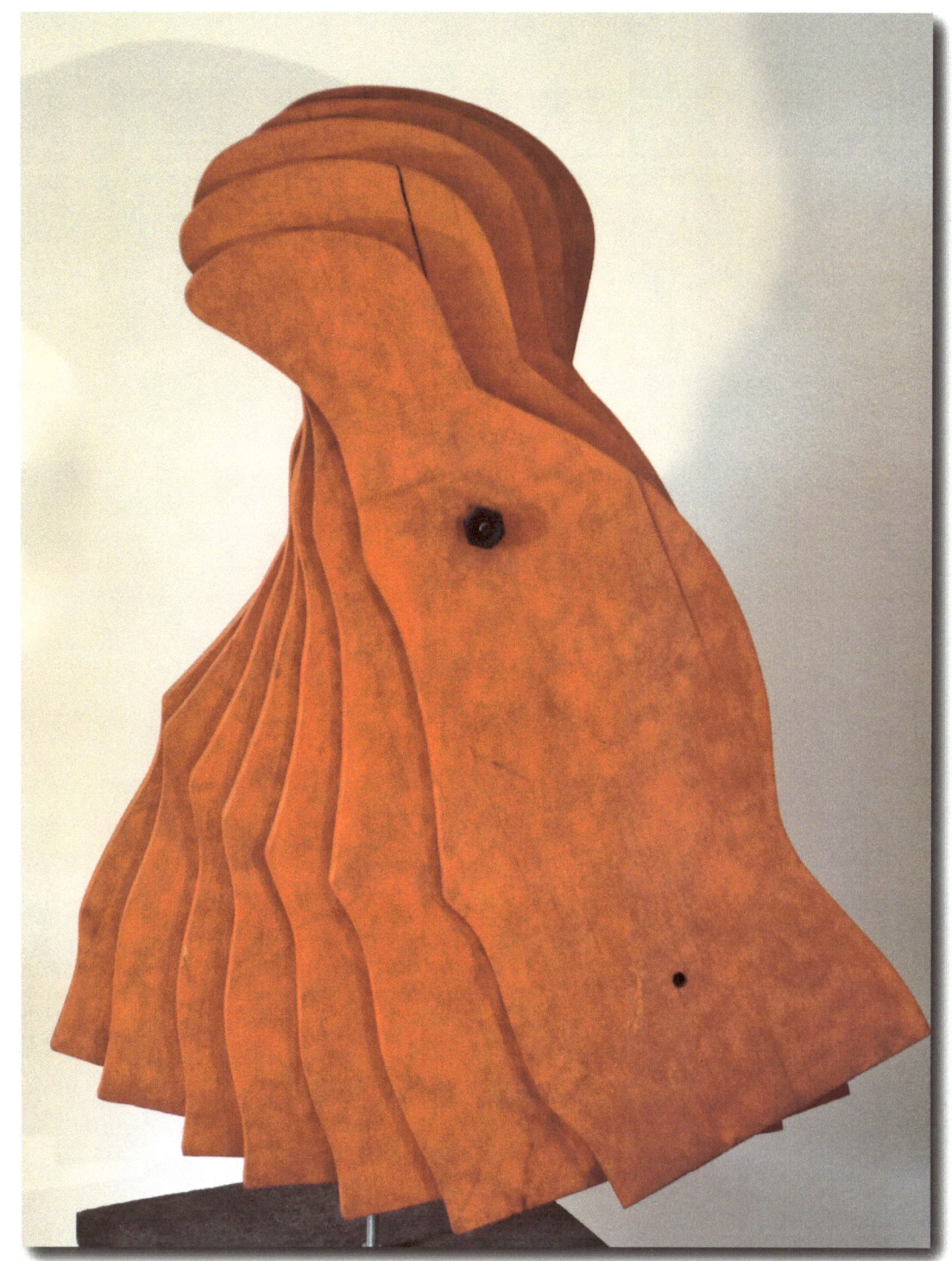

**Le marin rouge se hâte
- der eilende Matrose**
2009
bois laqué
lackiertes Holz
96 x 75 cm

**Crainte et défense
- Furcht und Verteidigung**
2009
béton
80 cm

Petit Maxe
2009
maquette
béton avec cellulose
12 cm

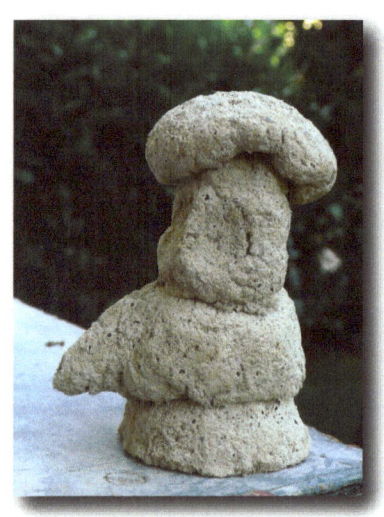

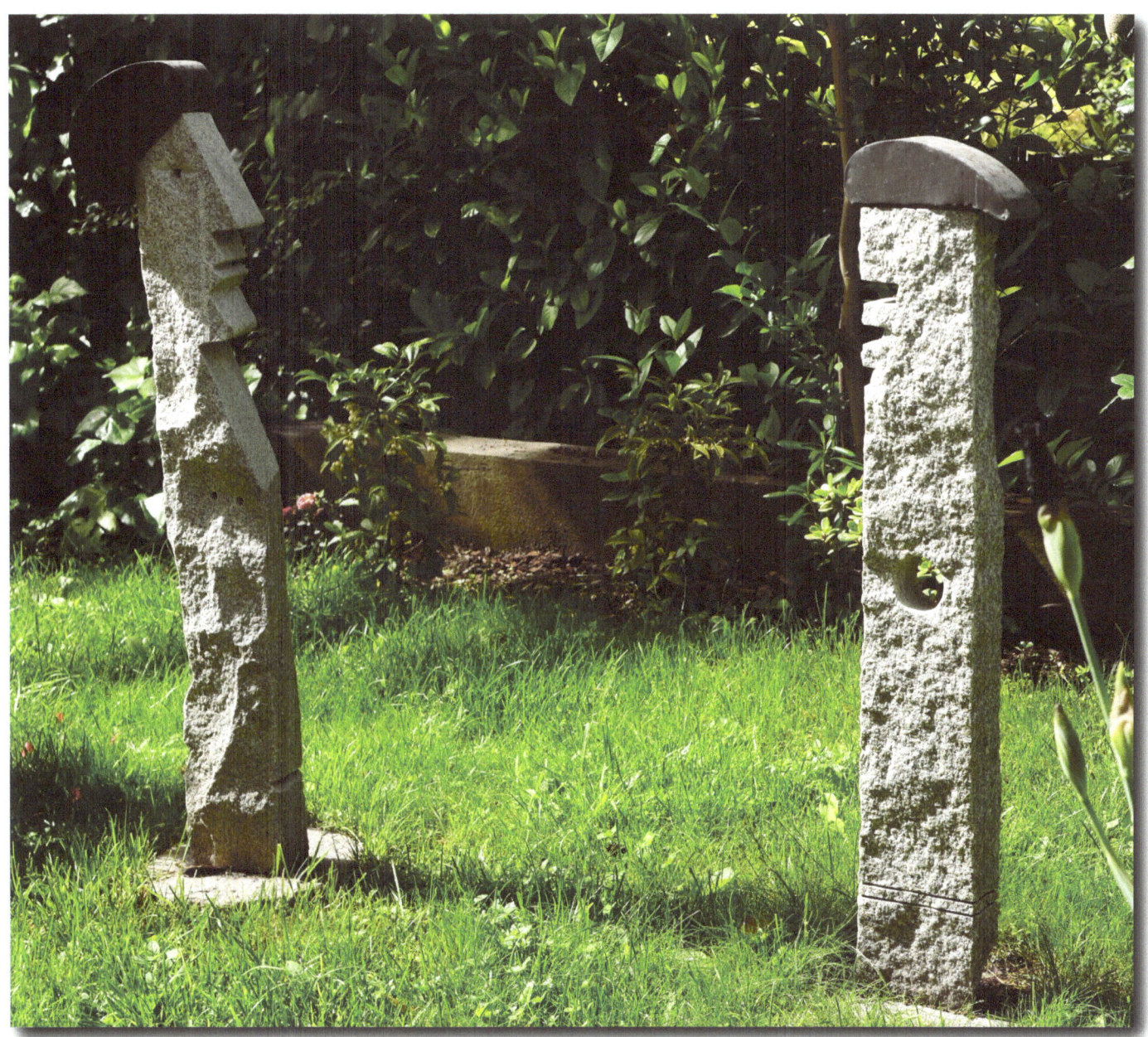

Madame Eugène
2006
granite et cuivre - Granit und Kupfer
100 x 20 cm

Commandant Gérôme
2006
granite et cuivre - Granit und Kupfer
100 x 20 cm

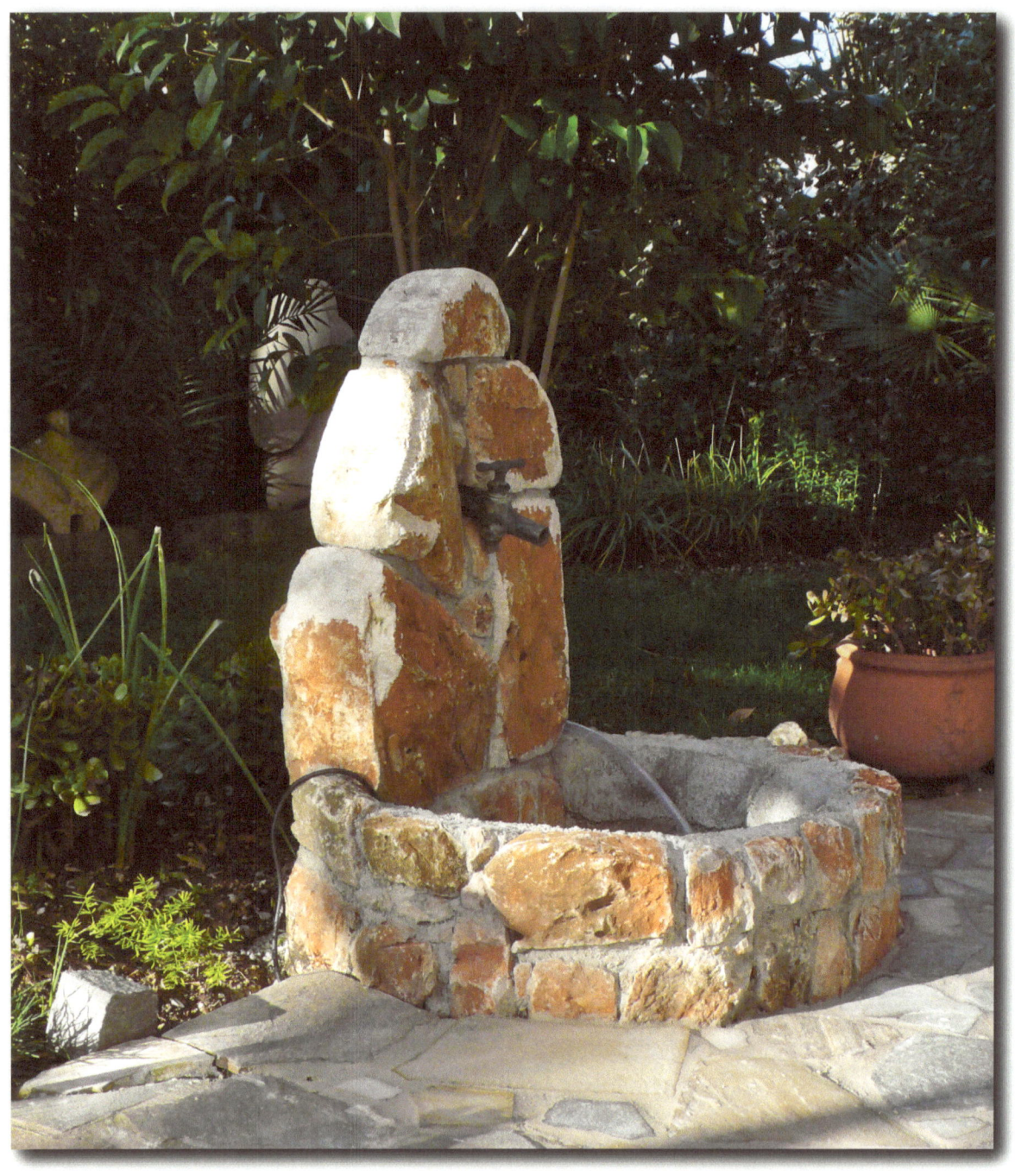

La fontaine construite avec des pierres volées du mont boron
Brunnen aus geklauten Steinen 2010 h: 75 cm

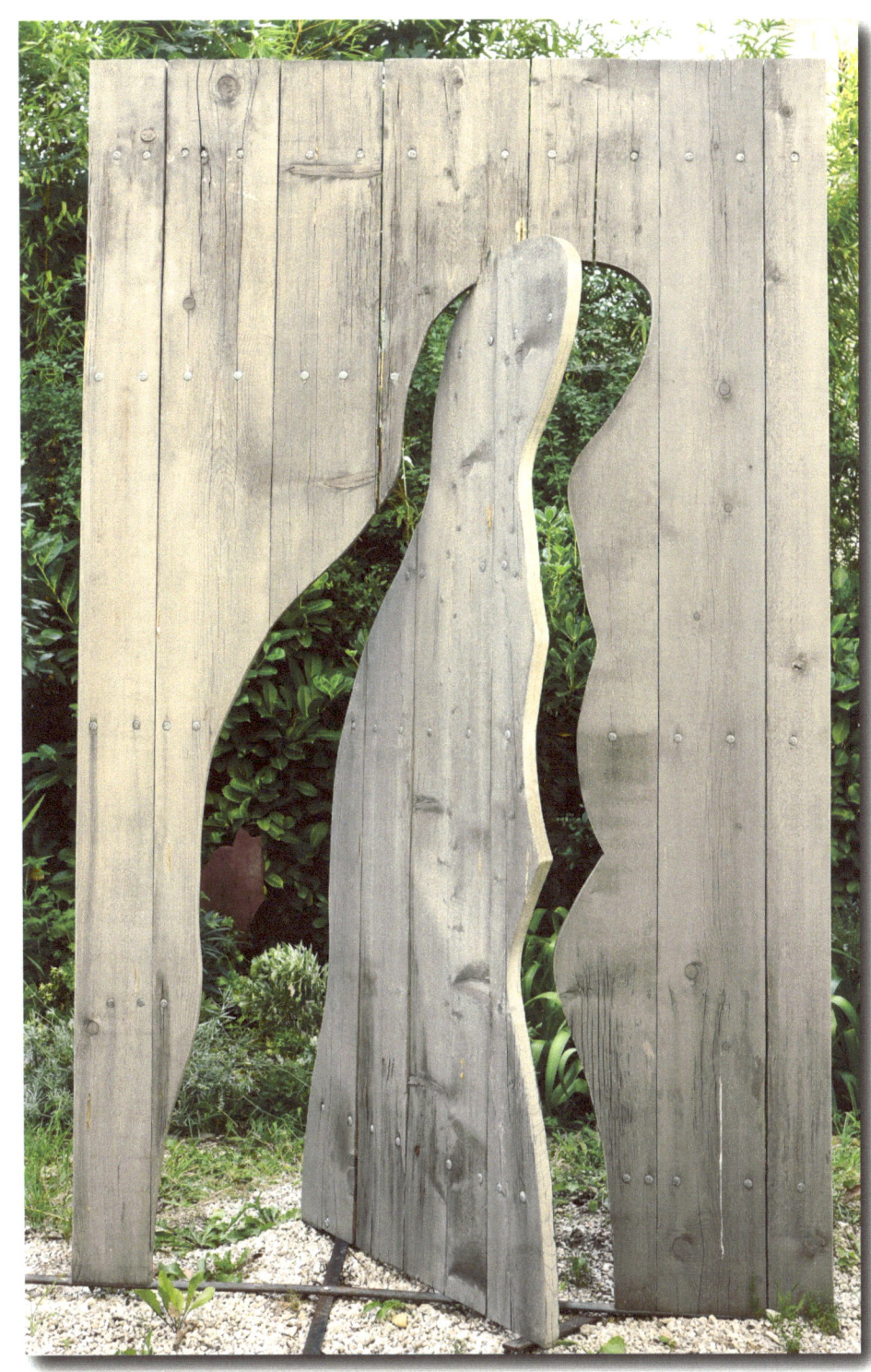

Le marin qui file d'un monde à un autre

der Matrose, der von einer Welt in eine Andere schreitet

2010

bois et fer coloré - Holz und Eisen

200 x 140 cm

Formation - Ausbildung

1998 - 2007 Cours d'art auprès Bodo Olthoff, Aurich Ostfriesland
2007 - 2008 Cours Volume et Espace, Villa Thiole, Nice
2008 - 2009 Graphic Design, auprès Hubert Weibel
2009 - 2013 Design, academie, croquis, auprès Hubert Weibel, Villa Thiole, Nice

Expositions personelles - Einzelausstellungen

2007 ARTemisia Galerie « La nature comme artiste», Nice, Côte d'Azur
2012 ARTemisia Galerie, Nice Cimiez «Exposition dans le jardin - nouvelles oevres»
2012 ARTemisia Galerie Nice Côte d'Azur « Mondes virtuels»
2014 „Mondes artificiels" ARTemisia Galerie, Nice
2016 Mondes Virtuels - Virtuelle Welten, Hamburg

Expositions collectives - gemeinsame Ausstellungen

2003 Kunstverein Aurich
2003 ARTemisia Galerie , Nice, Côte d'Azur
2004, 2005, 2006, 2007 Kunstverein Aurich
2008 ARTemisia Galerie:« Le jardin secret»
2009 ARTemisia Galerie;et Atelier Volume et Espace, EMAP Villa Thiole, Nice «Au fil de temps en bas relief»
2009 ARTemisia Galerie: «Le rouge dans toutes ses états»
2009 ARTemisia Galerie: «Regard sur la photographie - La nature comme artiste 2»
2010 ARTemisia Galerie: «Le blanc est une couleur»
2010 ARTemisia Galerie:«Faire et défaire», Atelier Volume et Espace, EMAP Villa Thiole, Nice
2011 ARTemisia Galerie: «Que nous laisse le XXième siècle»
2012 ARTemisia Galerie: «L'eau dans tous ses états»
2013 ARTemisia Galerie: «L'air et le feu»
2013 Les Hivernales de Paris-Est Montreuil
2014 6ème Asia Art Expo, Peking, Tianjin et Qixingjie , China
2014 Expo des sculptures dans le Parc Exotique de Monaco
2015 "Les Paradis perdus" Le concours organisé par L'Entrepôt «Open des artistes 2015», Monaco
2015 6th Beijing International Art Biennale, Beijing, China
2015 Art Nordic, København, Kopenhague, Danmark
2015 Salon international de la Madeleine, Paris

2015 9ème Rencontre Artistique Monaco Japon, Monaco
2015 6th Beijing International Art Biennale, Beijing, China
2015 "Quand fleurissent les sculptures", Expo Jardin Exotique, Monaco
2016 artexpo NEW YORK
2016 Salon Libres, ART Nordic, Kopenhagen, Danmark

Achats prestigieux - bemerkenswerte Aufkäufe

2015 National Art Museum of China

Liens internet

Site web - Webseite
http://www.artmajeur.com/wolfthiele/

adresse e-mail
 wolf.thiele@orange.fr
 wolf.thiele.art@icloud.com

Videos

video de l'exposition «Sculptures dans le jardin» http://youtu.be/1VBZBXDeXRM 2012
video de l'exposition «Mondes virtuels» http://youtu.be/8ntAwOQX0MQ 2012
video «Mondes virtuels» http://youtu.be/tLzf1UPKQec 2013
video: «Le blanc est une couleur» http://youtu.be/T0FAmNdtN_8 2010
video: «La nature comme artiste» http://youtu.be/g1gxgH-rngo 2008

Livres - Catalogues - Bücher

Wolf Thiele

Mondes Virtuels - Virtuelle Welten ISBN-13: 978-1484041857
La nature comme artiste - Die Natur als Künstler ISBN-13: 978-1490930053
Sculptures dans le jardin - Skulpturen im Garten ISBN-10: 1490987339
Mondes Artificiels - Künstliche Welten ISBN-13: 978-1499191868

Impressum

Edition:

Artemisia-Galerie, Nice Côte d'Azur, France
3 rue penchienatti
06000 Nice

Texte:

Wolf Thiele, Ulli Gardies, Danielle Botbol Nice

Photos et Layout:

Wolf Thiele

Production: *ART*emisia-Galerie, Nice , Côte d'Azur

www.ingramcontent.com/pod-product-compliance
Lightning Source LLC
Chambersburg PA
CBHW050403180526
45159CB00005B/2126